This Bucket List Journal Belongs To:

My Bucket List

Bucket List

What

Why _____ **How** _____
_____ _____
_____ _____
_____ _____

Completed

Date _____ **Where** _____

With _____

Notes/Thoughts/Memories

Would I Do It Again? yes ☐ no ☐

Memories In Pictures

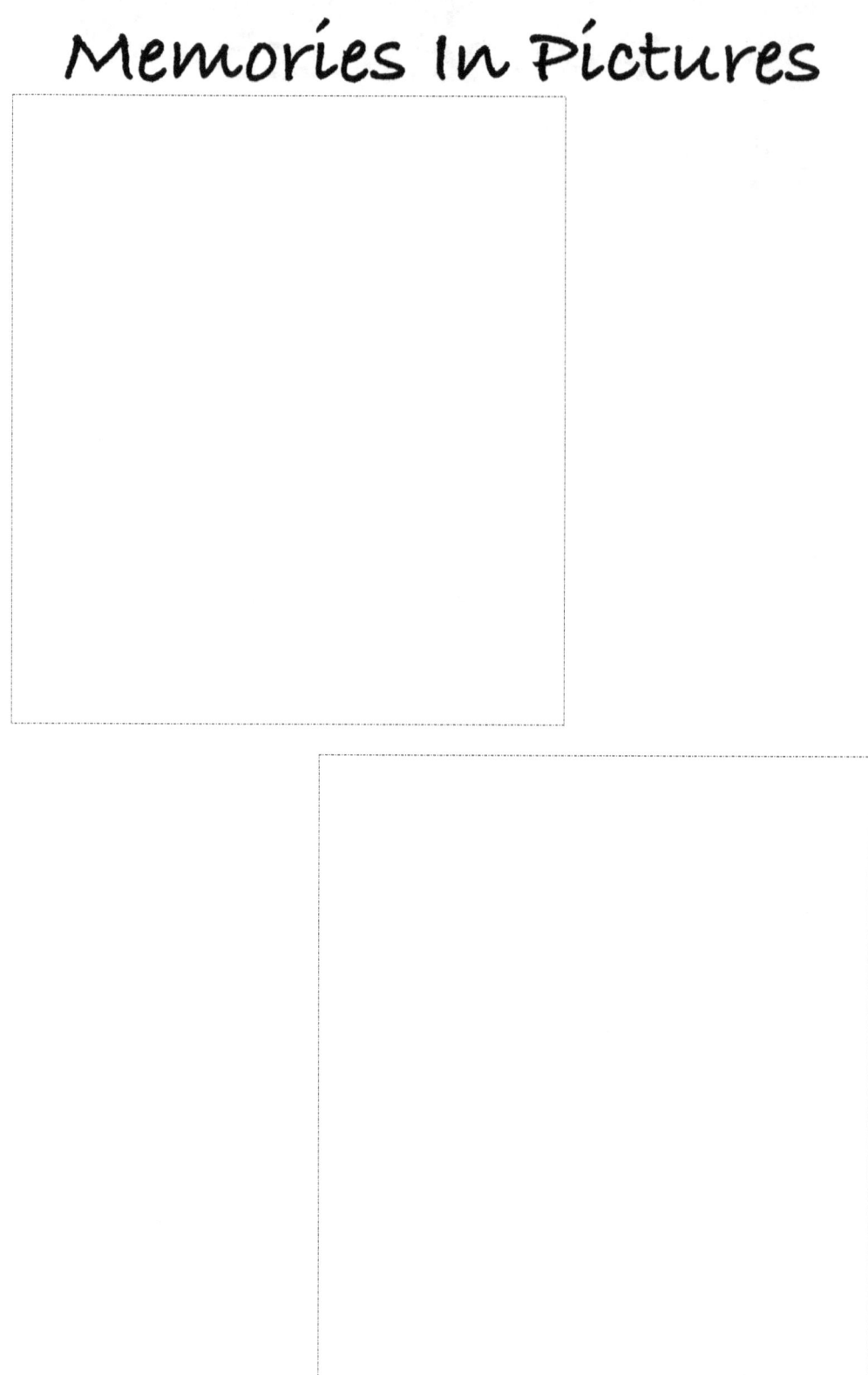

Souvenirs

Bucket List

What

Why

How

Completed

Date

Where

With

Notes/Thoughts/Memories

Would I Do It Again? ☐ yes ☐ no

Memories In Pictures

Souvenirs

Bucket List

What

Why

How

Completed

Date _____ **Where** _____

With _____

Notes/Thoughts/Memories

Would I Do It Again? yes ☐ no ☐

Memories In Pictures

Souvenirs

Bucket List

What

Why _____ How _____
_____ _____
_____ _____
_____ _____

Completed

Date _____ Where _____

With _____

Notes/Thoughts/Memories

Would I Do It Again? yes ☐ no ☐

Memories In Pictures

Souvenirs

Bucket List

What

Why _____ How _____
_____ _____
_____ _____
_____ _____

Completed

Date _____ Where _____

With _____

Notes/Thoughts/Memories

Would I Do It Again? yes ☐ no ☐

Memories In Pictures

Souvenirs

Bucket List

What

Why _____ How _____
_____ _____
_____ _____
_____ _____

Completed

Date _____ Where _____

With _____

Notes/Thoughts/Memories

Would I Do It Again? yes ☐ no ☐

Memories In Pictures

Souvenirs

Bucket List

What

Why _____ **How** _____

Completed

Date _____ **Where** _____

With _____

Notes/Thoughts/Memories

Would I Do It Again? yes ☐ no ☐

Memories In Pictures

Souvenirs

Bucket List

What

Why _____ **How** _____
_____ _____
_____ _____
_____ _____

Completed

Date _____ **Where** _____

With _____

Notes/Thoughts/Memories

Would I Do It Again? yes ☐ no ☐

Memories In Pictures

Souvenirs

Bucket List

What

Why

How

Completed

Date

Where

With

Notes/Thoughts/Memories

Would I Do It Again? yes ☐ no ☐

Memories In Pictures

Souvenirs

Bucket List

What

Why _____ How _____
_____ _____
_____ _____
_____ _____

Completed

Date _____ Where _____

With _____

Notes/Thoughts/Memories

Would I Do It Again? yes ☐ no ☐

Memories In Pictures

Souvenirs

Bucket List

What

Why _____ **How** _____

Completed

Date _____ **Where** _____

With _____

Notes/Thoughts/Memories

Would I Do It Again? yes ☐ no ☐

Memories In Pictures

Souvenirs

Bucket List

What

Why _____ How _____
_____ _____
_____ _____
_____ _____

Completed

Date _____ Where _____

With _____

Notes/Thoughts/Memories

Would I Do It Again? yes ☐ no ☐

Memories In Pictures

Souvenirs

Bucket List

What

Why _____ **How** _____
_____ _____
_____ _____
_____ _____

Completed

Date _____ **Where** _____

With _____

Notes/Thoughts/Memories

Would I Do It Again? yes ☐ no ☐

Memories In Pictures

Souvenirs

Bucket List

What

Why _____ How _____
_____ _____
_____ _____
_____ _____

Completed

Date _____ Where _____

With _____

Notes/Thoughts/Memories

Would I Do It Again? yes ☐ no ☐

Memories In Pictures

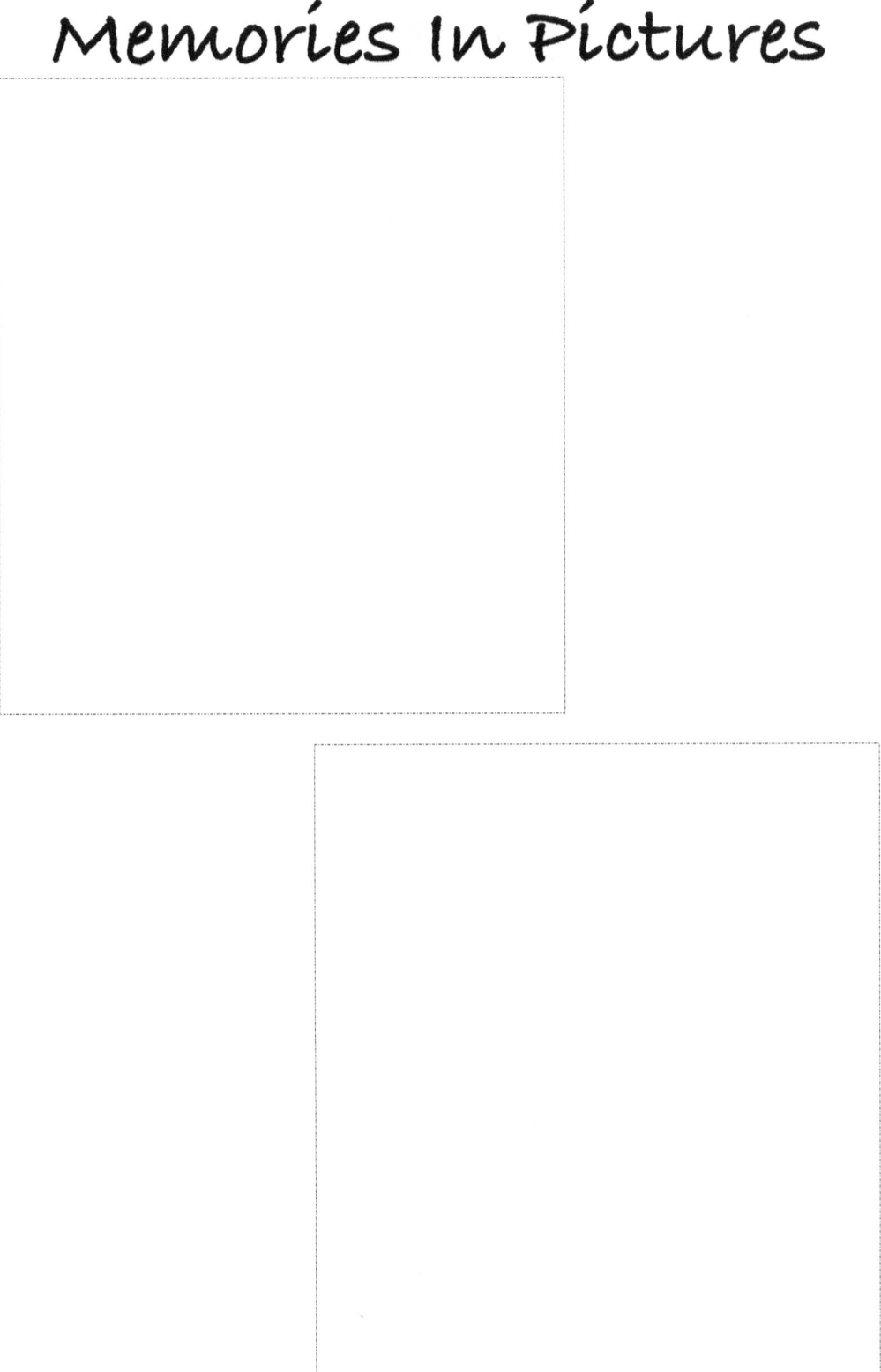

Souvenirs

Bucket List

What

Why

How

Completed

Date

Where

With

Notes/Thoughts/Memories

Would I Do It Again? ☐ yes ☐ no

Memories In Pictures

Souvenirs

Bucket List

What

Why

How

Completed

Date

Where

With

Notes/Thoughts/Memories

Would I Do It Again? ☐ yes ☐ no

Memories In Pictures

Souvenirs

Bucket List

What

Why

How

Completed

Date

Where

With

Notes/Thoughts/Memories

Would I Do It Again? yes ☐ no ☐

Memories In Pictures

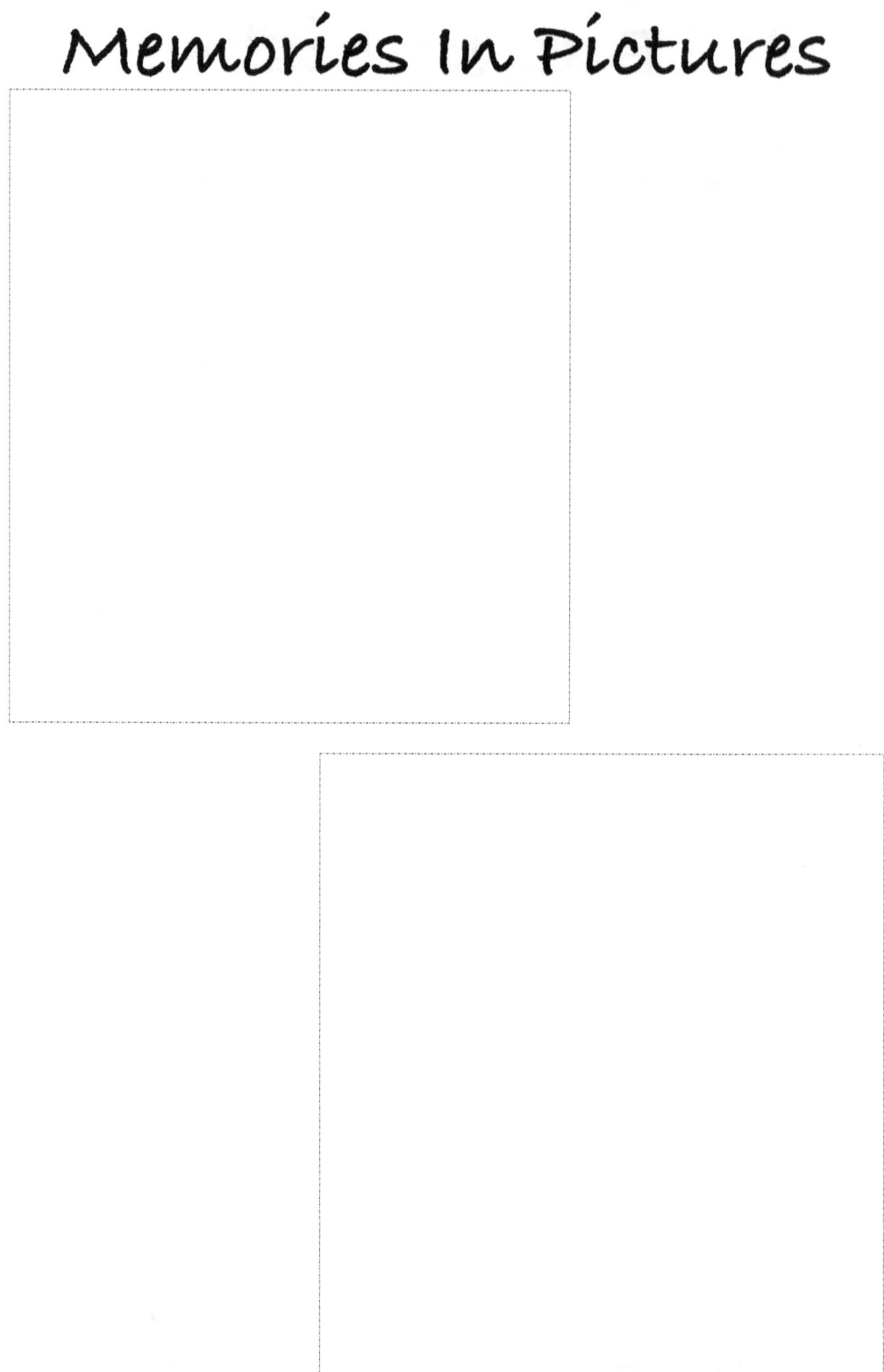

Souvenirs

Bucket List

What

Why _____ How _____
_____ _____
_____ _____
_____ _____

Completed

Date _____ Where _____

With _____

Notes/Thoughts/Memories

Would I Do It Again? yes ☐ no ☐

Memories In Pictures

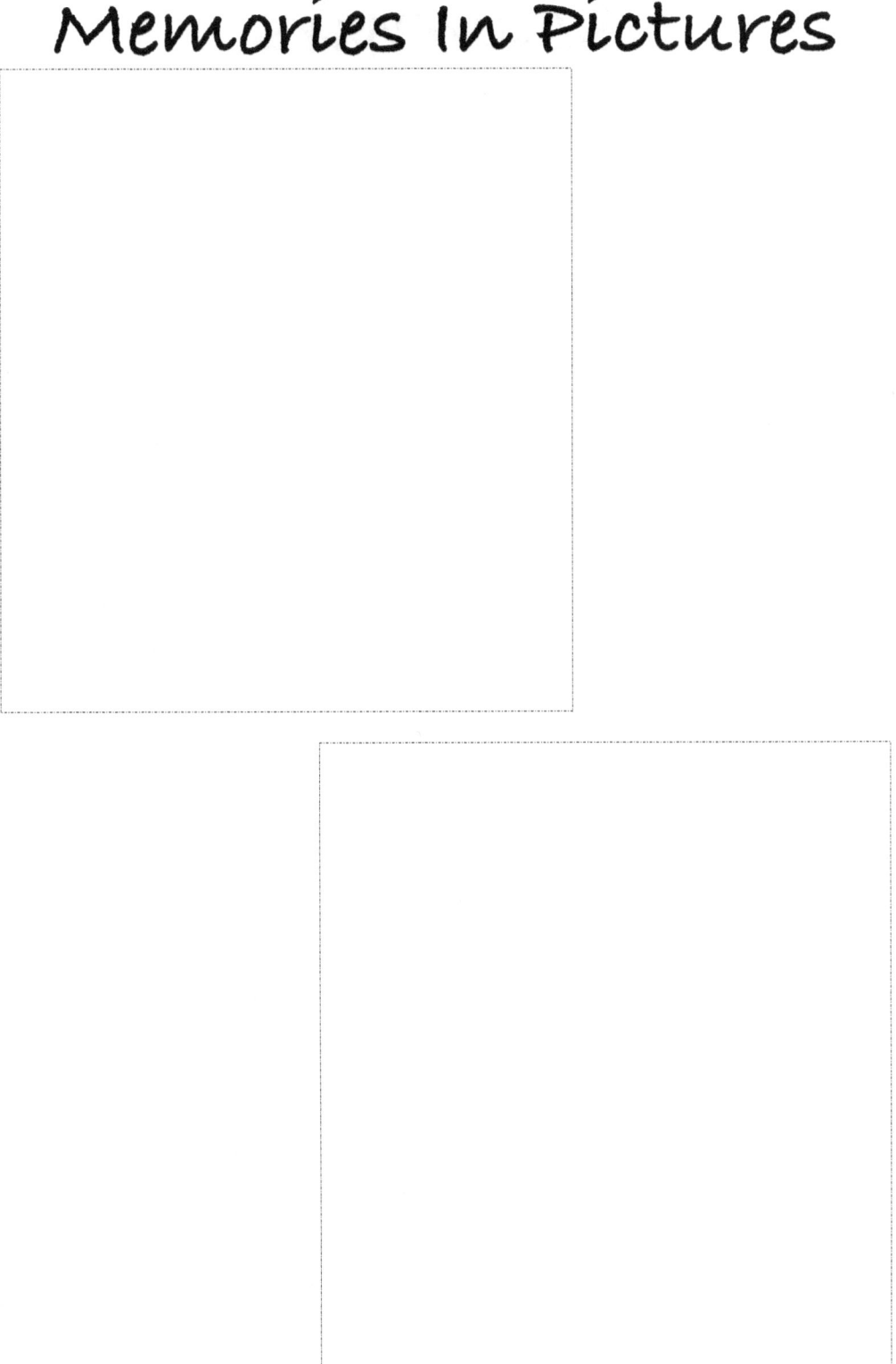

Souvenirs

Bucket List

What

Why

How

Completed

Date ___ **Where** ___

With ___

Notes/Thoughts/Memories

Would I Do It Again? ☐ yes ☐ no

Memories In Pictures

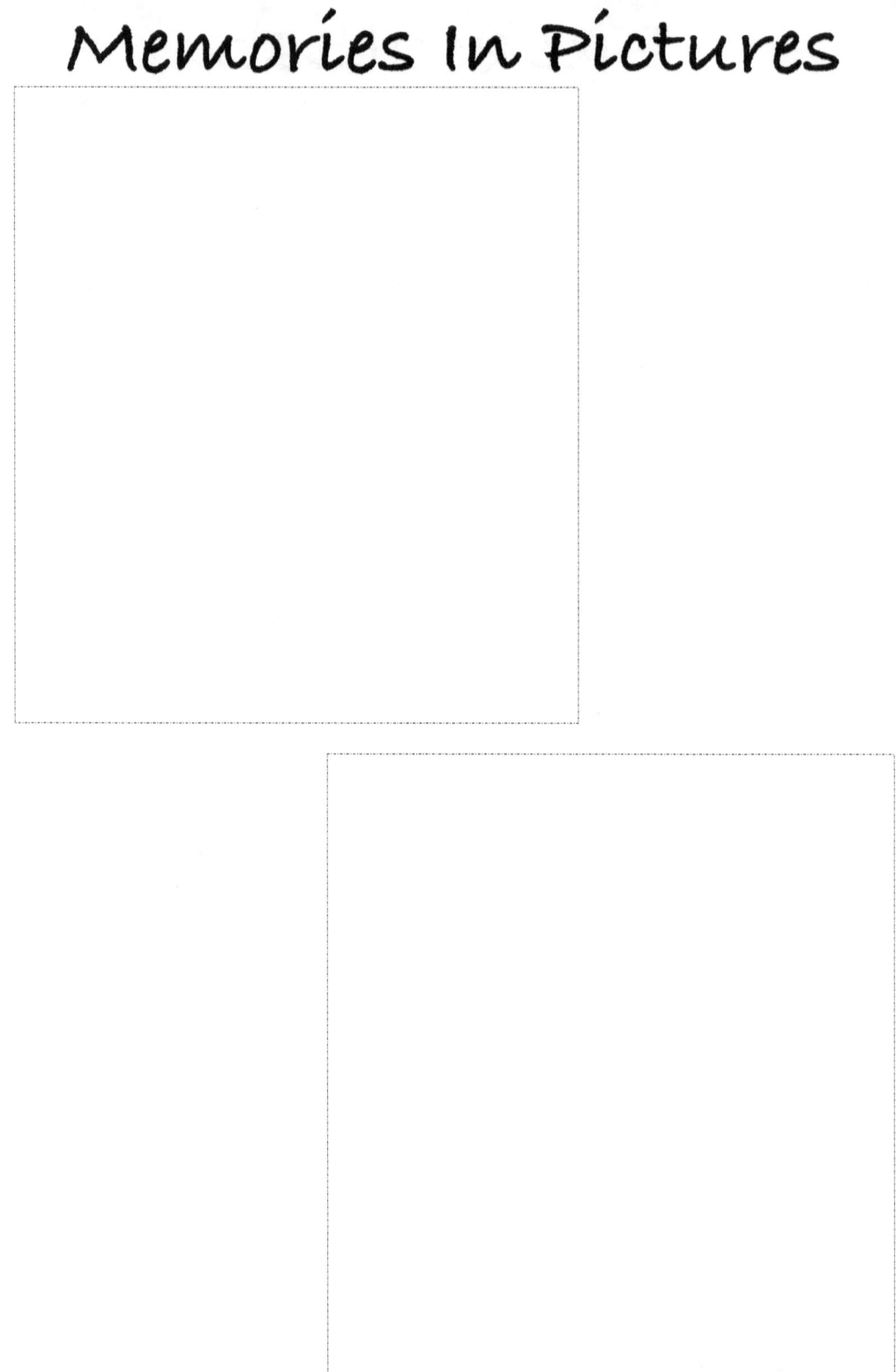

Souvenirs

Journal

Journal

Journal

Journal

Journal

Journal

Journal

Journal

Journal

Journal

Journal

Journal

Journal

Journal

Journal

Journal

Journal

Journal

Journal

Journal

Journal

Journal

Journal

Journal

Journal

Journal

Journal

Journal

Journal

Journal

Journal

www.ingramcontent.com/pod-product-compliance
Lightning Source LLC
Chambersburg PA
CBHW031923170526
45157CB00008B/3033